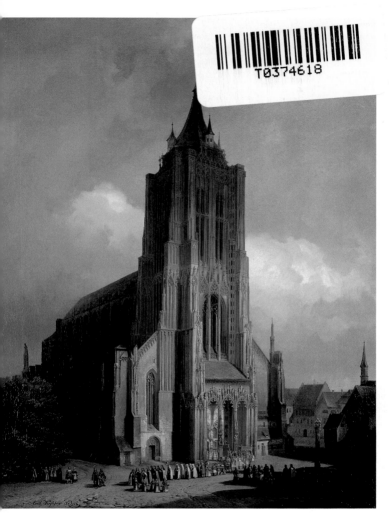

▲ Эрнст Ферфлассен, Ульмский собор с северо-западной стороны, 1845 год (Ульмский музей)

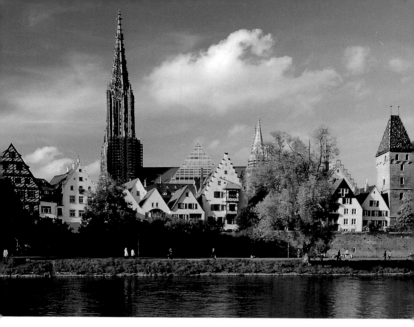

▲ *Вид на собор через Дунай*

2. Эпоха Энзингеров

В ходе строительных работ под руководством **Ульриха фон Энзингена** (1392–1419) характерным было повторное увеличение высоты церковного здания. Это, прежде всего, касается известной западной башни. Ее гениальный набросок, по которому высота башни должна была составить 156,85 м, сохранился и выставлен в музее.

Ничего удивительного в том, что при таком гигантском строительстве его осуществление отставало от проектирования. Когда Ульрих фон Энзинген в 1399 году последовал приглашению в Страсбург, сооружение западной башни еще почти не было начато. При освещении в 1405 году собор возвышался как мощный торс: ни одна из трех башен не была достроена; зона оконных витражей среднего нефа еще не была доступна для выполнения работ; хор и продольный неф не имели сводов. Мы можем представить себе, как выглядели в это время временные деревянные потолки. Они были рас-

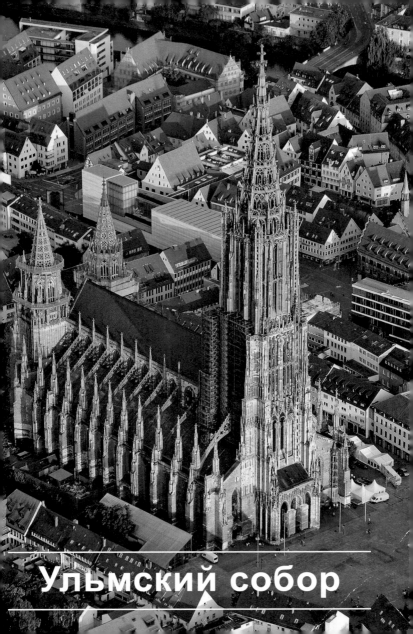

Ульмский собор

Ульмский собор

Рейнхард Вортман

История строительства

Приходская церковь Ульма вплоть до начала 14 века находилась за пределами города, «ennet Veld (по ту сторону Вельда)». Уже в том веке там была начата обширная реконструкция, соответственно новое строительство. Намерение перенести все-таки церковь внутрь окружной городской стены, усилилось после того, как в 1376 году при осаде Ульма кайзером горожане были отрезаны от их дома Божьего. Уже в последующем году, 30 июня 1377 года бывший бургомистр Лутц Краффт по велению городского совета заложил камень в основание нового здания церкви, расположенной на сегодняшнем месте.

1. Эпоха Парлеров

Ульм переживал в 14 веке сильный экономический подъем. Как и при расширении границ города и путем непосредственного приобретении для этого обширных территорий горожане планировали и при строительстве церкви нечто необычное. Для осуществления этих планов они снова и снова умело привлекали представителей ведущих семейств архитекторов.

Первый план строительства церкви принадлежит **Генриху Парлеру** (1377–83). Он начинал с хора, ширина которого составляла 15 м и имела размеры собора. Позже при его последователях **Михаэле Парлере** (1383–87) **Генрихе Парлере-младшем** (1387–91) были определены существующие размеры: общая длина 126 м и ширина нефа 52 м. Первоначально планировалось сооружение с тремя одинаковыми по ширине и почти одинаковыми по высоте нефами, то есть зальная церковь с нефами одинаковой высоты. Все-таки здание продольной формы, проектируемое Михаэлем Парлером, пожалуй, затем задумывалось как базилика, то есть с одним средним возвышающимся нефом, имеющим свою зону оконных витражей. Михаэль Парлер прибыл из Праги. Там кайзер велел своему архитектору Петеру Парлеру соорудить собор Святого Вита в виде базилики. На помощь кайзера, атаки войск которого жители Ульма в 1376 году успешно отразили у своих стен, они теперь хотели рассчитывать при строительстве их церкви.

юложены над средним нефом, пожалуй, на высоте уступа стены в нижнем
ряду капителя, ниже окна верхнего нефа.

Первый строительный энтузиазм, соответственно финансирование в по-
следующем, по-видимому, несколько уменьшился. В 1422 году были выпол-
нены скульптурные украшения. В 1434 году был закончено сооружение
большой арки между башней над залом и средним нефом.

Выполнение огромного пролета сводов хора длиной в 15 метров и всех
рех нефов, очевидно, представляло техническую проблему. К ее реализа-
ции только в 1446 году приступил приглашенный из Берна в Ульм сын Уль-
иха, **Маттеус Энзингер** († 1463). До 1449 года он завершил работы по воз-
ведению сводов хора. Затем последовало возведение сводов боковых про-
дольных нефов (не сохранились) и башни, над витражом с изображением
вятого Мартина.

Мориц Энзингер, сын Маттеуса, в 1469–1471 годах, наконец, завершил
аботы по выполнению верхней зоны оконных витражей и сводов среднего
нефа. Число года 1471 можно увидеть наряду с монограммой художника Мо-
ица Энзингера на замке арочной стены хора. Стропильная система сред-
него нефа была выполнена, судя по вырезанной на ней надписи, уже в 1470
оду плотником Йоргом фон Халем (стропильная система в 1886 году была
аменена металлической конструкцией). Таким образом, почти сто лет спу-
тя интерьер был выполнен, и можно было думать об отделке.

. Эпоха Бёблингеров и Энгельберга

а династией архитекторов Энзингеров в 1477 году последовал **Маттеус
Бёблингер** († 1505 в Эсслингене), который накануне работал в Эсслингене.
Он снова изо всех сил приступил к дальнейшему сооружению западной
ашни. Городскому совету он представил в этой связи новый, формально
олее покладистый проект сооружения, который сегодня можно увидеть в
узее. Его работой, прежде всего, является третий этаж башни с колоколь-
ей.

Все же в 1492/93 годах блоки в своде башни расшатались, и в кладке об-
азовались трещины. Башня грозила обрушиться в восточную сторону и тем
амым разрушить все строение. Бёблингер пострадал из-за недостаточного
ачества закладки фундамента Ульрихом фон Энзингеном. После того как
же в 1492 году он смог провести на платформу башни кайзера Максими-
иана, он в 1494 году был вынужден покинуть Ульм.

Теперь процесс дальнейшего строительства остановился. Совет экспертов, состоящий из двадцати восьми опытных мастеровых, назначил **Буркхарда Энгельберга** († 1512 в Аугсбурге) новым архитектором собора. Он привез с собой из Аугсбурга 116 подмастерьев каменотесов. Задача Энгельберга в значительной мере состояла в осуществлении сложных мер по укреплению сооружения. Он усилил фундаменты западной башни, а также обе угловые опоры башни с восточной стороны и заделал каменной кладкой большие арки между залом под башней и боковыми нефами. Дополнительно он укрепил углы башни с восточной стороны, закрыв примыкающую аркадную пару среднего нефа и пристроив к боковым нефам стены. В результате этого оба западных секторов сводов боковых нефов предстали как отдельные вестибюли. Одновременно он заменил пять из опор среднего нефа с западной стороны. Для этого ему пришлось укрепить стойками аркадные арки уменьшив вместе с этим нагрузку высоких стен среднего нефа и сводов, что явилось и остается трудно представляемым инженерным достижением.

Затем необходимо было осуществить еще вторую, не менее важную меру защиты сооружения: своды бокового нефа шириной в 15 м, выполненные Маттеусом Энзингером, грозили выдавить аркады вовнутрь, а ограждающую стену наружу. И сегодня они находятся в наклонном положении, отклонения от вертикали составляют до 25 см. Энгельберг убрал своды и над стройными, разделяющими боковые нефы круглыми колоннами добавил более мелкие и легкие своды. Монограмма художника и число года 1502 соответственно 1507, нарисованные краской на восточных стенах, отражают осуществление этой меры. Башня над галереей четырехугольной формы получила временную крышу. В 1543 году работы, наконец, были полностью прекращены.

В 1530 году Ульм на основании голосования при 1621 голосах «за» и 243 «против» обратился в евангелистскую веру. 21 июня 1531 года собор был охвачен лихорадкой иконоборчества, жертвой которого наряду с главным алтарем стали около 50 алтарей и многие скульптуры. Только немногие семьи спасли свои алтари; некоторые попали в окрестные деревенские церкви.

4. Реконструкция собора в 19 веке

Триста лет спустя под знаком возврата к размышлениям о национальном прошлом строительные работы в соборе снова были возобновлены. Последующая реконструкция значительно определила сегодняшний облик собора

Изображение основания собора ▶

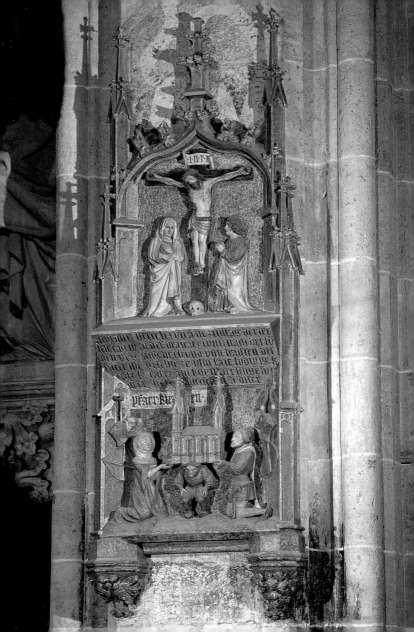

С 1856 года по 1870 год **Фердинанд Трен** соорудил имеющиеся до этого времени только в предварительном проекте арочные контрфорсы вместе с фиалами над колоннами. **Людвиг Шой** (1870−80) отстроил галереи хора и восточные башни. На его время приходится также расчистка места перед собором, где до 1874 года располагался единственный францисканский монастырь, позже гимназия. **Август Байер**, наконец, с 1885 года по 1890 год довел строительство башни до завершения, при этом он следовал строительному проекту Бёблингера. С тех пор Ульм имеет **самую высокую в мире церковную башню** в 161,53 м.

Ущерб, нанесенный войной в 1944/45 годах, был сравнительно незначительным. Одна бомба пробила свод хора. Тем не менее, восстановительные работы заняли около десяти лет. При последней реставрации интерьера в 1965−1970 годах в значительной степени можно было опираться на оригинальные исторические документы.

Признание культурно-исторической ценности

Несмотря на эту многообразную и продолжительную историю строительства, собор в основном является выражением мощи имперского города на рубеже 14 и 15 веков. То обстоятельство, что в Ульме все было сконцентрировано на приходской церкви, в сочетании с экономическим расцветом привело к необычайным результатам. Было ли это чувством солидарности ульмских жителей, которое определенно нашло свое выражение также в большом клятвенном послании в 1397 году, которое привело к тому, что семьи и объединения городских ремесленников основывали не свои собственные часовни, а полностью посвящали себя общему делу? Это самовыражение в то время не могло мыслиться по-другому при строительстве дома Божьего.

Повсеместно проявлялось новое само собой разумеющееся движение бюргерства. Так на памятнике, посвященном закладке памятного камня, в глаза бросается сознательно сделанная надпись, в которой с гордостью называются городской совет и имя бургомистра, однако не указывается ни Райхенау как покровитель церкви, ни покровительница собора Дева Мария. Своими великолепными скамейками хора приходская церковь соперничала с кафедральными соборами и монастырскими церквями. Башенное сооружение считалось не только выражением почести Бога, но одновременно и манифестацией самосознания горожан.

Йоахим и Анна на витраже хора с изображением Анны и Марии ▶

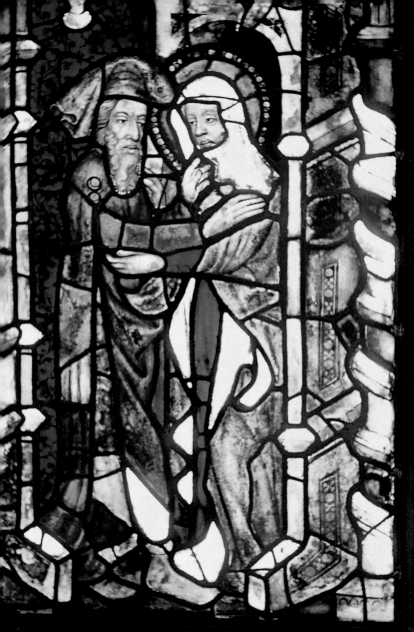

Внешний вид

Несмотря на широкое применение кирпичей Ульмский собор нельзя отнести к готическому сооружению из кирпича. Все детали выполнены из тесового камня. К тому же хор и боковые нефы когда-то благодаря штукатурке, предположительно разрисованной под тесаный камень, получили такой же вид как западная башня и верхние ярусы. Большинство тесаных камней, помещенных в кладку из кирпичей, также как и трое из порталов, были взяты из расположенной за пределами города приходской церкви.

Башня

Башня собора и сегодня господствует над городом. Три этажа прямоугольной формы с вестибюлем, витражом с изображением Святого Мартина и колокольня высотой 70 м, окружены мощными, намного выдающимися вперед парами контрфорсов. Стены просторно разделяются аркадами и решетчатыми конструкциями; с разделением стен хорошо сочетаются контрфорсы с накладными архитектурными декорами, дарохранительницами и фиалами. Следующий за ними восьмиугольник высотой в 32 м дополняется четырьмя отдельно стоящими стойками винтовой лестницы. Сама шлемовидная крыша башни высотой в 59 м выполнена филигранно со сквозным ажурным орнаментом.

Большие кафедральные соборы Праги, Страсбурга и Фрайбурга дали толчок для соединения в единое целое вестибюлей, решетчатых конструкций и разделения стен с помощью контрфорсов, а также шлемовидной крыши. Устройство башни выполнено не по большому образцу Фрайбурга в Брейсгау, где она расположена перед тремя нефами, а имеет на нижнем этаже открывающийся наружу вестибюль. Ульмская башня, как в приходской церкви в Ройтлинге, встраивается в продольный неф, как это уже принято для больших двухбашенных фасадов кафедральных соборов. Все же при сооружении одного центрального портала в качестве ориентира скорее был Фрайбург. Сегодняшние входы в здание с западной стороны боковых нефов были проделаны позднее, приблизительно в 1500 году, соответственно, в 1897 году. По-новому в сравнении с кафедральными соборами Фрайбурга и Ройтлинга было осуществлено расположение стоек винтовой лестницы на западном фасаде. Толчком к тому явились Ротвайль и Прага. Тем самым в композицию фасада был включен исключительно светский элемент. Подняться

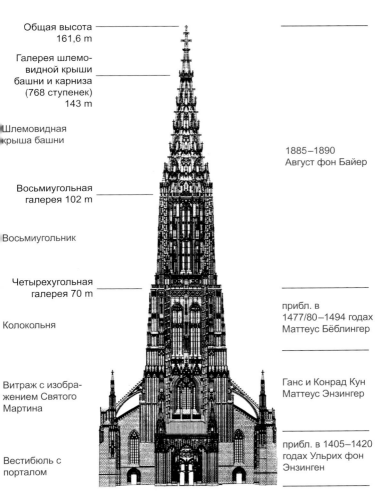

Общая высота
161,6 m

Галерея шлемо-
видной крыши
башни и карниза
(768 ступенек)
143 m

Шлемовидная
крыша башни

1885—1890
Август фон Байер

Восьмиугольная
галерея 102 m

Восьмиугольник

Четырехугольная
галерея 70 m

прибл. в
1477/80—1494 годах
Маттеус Бёблингер

Колокольня

Ганс и Конрад Кун
Маттеус Энзингер

Витраж с изобра-
жением Святого
Мартина

прибл. в 1405—1420
годах Ульрих фон
Энзинген

Вестибюль с
порталом

▲ *Профиль башни с указанием
очереди сооружения*

*Красные цифры в тексте далее означают ссылку на чертеж на
странице 39*

на башню становится не только возможным, она сама побуждает к этому. Лестницы, следуя средневековым строительным проектам, доходят почти до вершины башни, галереи шлемовидной крыши расположены на высоте 143 м.

Западный портал

На нижнем этаже перед башней находится обрамленный контрфорсами трехарочный **вестибюль** [1]. Тем самым порталы гениальным образом вписываются в необычные размеры башни. На стройных контрфорсах установлены каменные фигуры покровительницы церкви Девы Марии и святого Мартина, святого Антониуса и святого Иоанна Крестителя. Как и иконы над арками вестибюля – это изящно выполненные очаровательные работы мастера Хартмана 1417/22 годов. Напротив их почти десять лет спустя появившаяся фигура распятого Христа, работа Ганса Мульчера, находится у средней колонны подлинного церковного портала, как будто пришедшая из иного мира, с телосложением отчасти массивным, отчасти громоздким, с жестом и выражением обращающаяся непосредственно к вошедшим (отлитая фигура, оригинал находится во внутренней части, у правой поддерживающей арку колонны хора).

Богатое **украшение фигур западного портала** [1] не является цельной композицией. Одновременно с порталом приблизительно в 1410/17 годах появились различные фигуры на сводах портала: двенадцать сидящих за письменными пультами апостолов на сводах над обоими входами создал так называемый мастер углов пересечения (названный по его личному знаку каменотеса). На главной арке, на внешней поверхности, изображены пять умных и пять глупых дев. На внутренней поверхности изображены десять апостольских мучений.

Рельефы на большом люнете с убедительными изображениями истории сотворения мира черпают свое начало еще в проектировании портала во времена Парлера, приблизительно в 1385/90 годы. Отличия в масштабе фигур снова указывают на два различные этапы выполнения. При перестановке приблизительно четверть столетия спустя при Ульрихе фон Энзингене некоторые сцены оказались расположенными вперемешку. На них изображены: на замке свода – падение ангела; под ним – сотворение растений, разделение Света и Тьмы (горизонтально разделенный земной шар), сотворение светил, а также птиц и рыб.

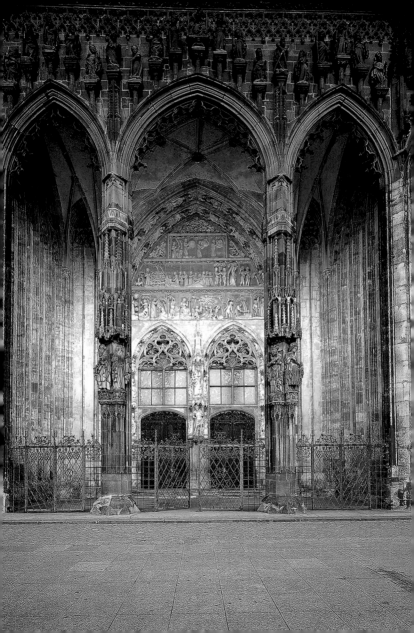

В следующем ряду показывается сотворение четвероногих животных, затем в трех сценах сотворение Адама и Евы, включая пылкую страсть Адама, грехопадение и изгнание Адама из рая. В начале нижнего ряда можно узнать Бога-Отца с четырьмя элементами стихий, затем Адама, стоящего на коленях, который одевает Еву, и труд первых людей на поле и за прялкой. Затем следует история Каина и Авеля: жертва Каина и Авеля, братоубийство, Каин закапывает в землю мертвого Авеля и обращение Бога-Отца к Каину.

Остальные фигуры святых на средней колонне и на обрамлении окон и дверей появились только в начале 16 века в мастерской ульмского резчика по дереву Николауса Векмана.

Боковые порталы

Собор имеет еще четыре других порталов с фигурными люнетами, по два на обеих длинных сторонах.

Западный портал на северной стороне, **Малый портал с изображением Девы Марии [2]**, датирован 1356 годом, возник, следовательно, 21 год до заложения памятного камня в основание собора. Он был создан, как и большинство частей обоих восточных порталов, еще для старой приходской церкви, которая располагалась через поле. Этот северо-западный портал, самый малый из четырех боковых ворот с аркой, на люнете которой показано рождение Христа и поклонение царей еще в придворно-идеализированном стиле.

В более городском стиле характерно представлены изображения на арках обоих восточных порталов шестидесятых годов 14 века с большим количеством фигур, подчеркивающих эпические моменты. На северной стороне на **портале страстей Христовых [3]**, страданий Христа, на южной стороне, на так называемых **воротах невест [4]**, Страшный суд.

Позже всех боковых порталов появился **Большой портал Девы Марии [5]** в западной части южной стороны. В рамках обстоятельного изображения жизни Девы Марии верхние полосы заимствованы определенно из давних проектов приблизительно 1380 года, в то время как три интересные нижние поля на плоскостях дополняются созданными приблизительно в 1400 году сценами рождения Иисуса Христа и пастырями, шествием трех волхвов и поклонением ребенку при его появлении.

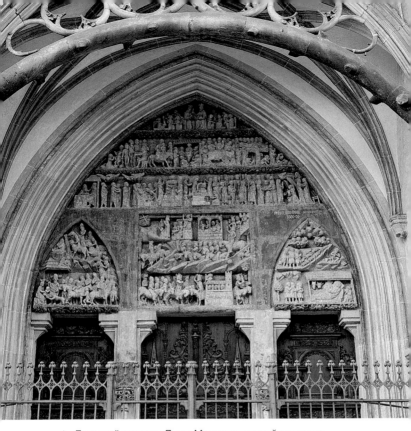

▲ *Большой портал Девы Марии на южной стороне*

Отделка с восточной стороны, придающая фасаду законченность

У хора в дарохранительницах контрфорсов стоят больше натуральной величины, выполненные приблизительно в 1385 году фигуры медитирующих пророков. При Ульрихе фон Энзингене хор был надстроен. Однако галерея, как и верхние части обеих восточных башен, были выполнены только в 19 веке.

В углах между башнями и хором расположены частные часовни двух патрицианских семей. На северной стороне находится **часовня семейства**

Нейтхартов [6], на южной стороне изящная **часовня семейства Бессереров** [7]. На **южной башне хора** [8] выступают вперед оба нижних этажей до анфилады наружной стены бокового продольного нефа; карниз односкатной крыши выдает высоту водосточного желоба первоначально спроектированный зальной церкви. Имперские гербы, имперский орел и два ульмских герба, указывают на то, что город является патронатом и застройщиком.

Интерьер

Средний неф

При высоте в 42 м средний неф почти в три раза больше своей ширины. Имеющие в центре квадратную форму аркадные колонны десяти горизонтальных соединительных балок смыкаются так тесно, что средний неф, если взглянуть издалека, едва ли может открываться в стороны. Далее выше большие поверхности стен, за которыми расположены крыши боковых продольных нефов, разделены только относительно тонкими вертикальными стенными выступами. Средний неф, не только возвышается вверх, но и простирается в ширину, что когда-то придавало ему еще более могущественный вид, когда он проходил во всю свою пространственную ширину от западного портала до арки хора (90 м). Только в 19 веке башенный зал был отделен после того, как была встроена органная галерея и сужены связывающие арки. В 1969 году фирма Walcker изготовила в Людвигсбурге сегодняшний орган. Он имеет 8920 **органных** труб, пять клавиатур и 100 регистров.

Приблизительно в центре первоначального общей протяженности среднего нефа на северной стороне находится **церковная кафедра** [9]. Ее первоначальный рельеф на парапете был уничтожен во времена иконоборчества. Крыша над церковной кафедрой, сооруженная более ста лет спустя, является виртуозным произведением искусства столяра Йорга Сюрлина-младшего, имеет его личный знак и датирована 1510 годом.

На южной стороне, на третьей колонне с востока, находится упомянутый в начале текста **рельеф, посвященный основанию собора** [10]. На нем под подробной надписью изображен бургомистр Лутц Краффт со своей супругой в модной одежде. Они держат макет церкви, основная тяжесть которого, однако, очевидным образом лежит на плечах архитектора, пожалуй, Генриха Парлера старшего. Этот макет в уменьшенной форме демонстрирует вначале спроектированную зальную церковь (без витража среднего нефа) с

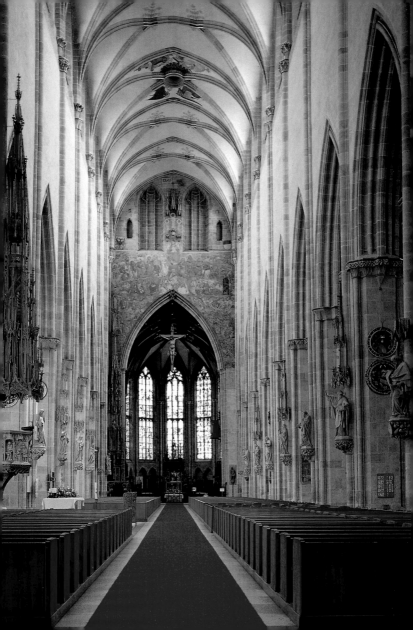

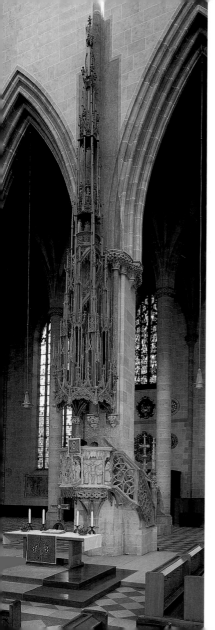

тремя почти одинаковыми по высоте башнями. Рельеф композиции Креста был уничтожен во времена иконоборчества, приблизительно в 1900 году восстановлен по чертежам.

Особого внимания заслуживают **консоли** колонн продольного нефа. Западные, сооруженные несколько позже, демонстрируют отчасти великолепную пластику фигур, относящихся приблизительно к 1390 году. Самые прекрасные работы создал так называемый мастер гравировальных игл, получивший это прозвище из-за его знака каменотеса. Прежде всего, обе женские груди, которые можно увидеть восточнее церковной кафедры, можно узнать стилистическую связь с известными женскими грудями мастера Петера Парлера в трифории в Пражском соборе Святого Вита. Статуи и балдахины были созданы во времена большого восстановления собора приблизительно в 1900 году. Гербы на консолях указывают определенно на пожертвования на строительство. Своими пожертвованиями на сооружение отдельных колонн семейства одновременно получали место для установки своего частного алтаря. Отчасти алтарные иконы были нарисованы прямо на колоннах. Сохранились изображения святого мученика Христофора, страдания Святого Эразма и Леодегара, а также перед хором справа узники в башне и у по-

◀ *Церковная кафедра*

зорного столба алтаря Святого Леонарда, созданного приблизительно в 1420/30 годов. На двух круглых колоннах северного бокового продольного нефа видны образы святых, созданные приблизительно в 1520 году.

Слева от входа в хор возвышается 26-метровая **дарохранительница** [11]. Этот миниатюрный шедевр каменотесного искусства был создан, пожалуй, в основном в 1467–1471 годы. К сооружению прямоугольной формы сбоку ведут две лестницы. Они опираются на скульптуры святых Себастиана и Христофора. Парапеты лестниц украшены богатым, отчасти растительным ажурным орнаментом, а также статуэтками и фантастическими образами. Над сооружением возвышается мощная, разделенная на несколько ярусов и зон с фигурами дарохранительница в форме шлема. Три каменные фигуры Моисея, Давида и Аарона в нижней зоне стоят рядом с произведениями Ганса Мульчера и, судя по давнему проекту, относятся к несколько раннему периоду, шестидесятым годам. Восемь деревянных фигур, образы которых также заимствованы из Ветхого Завета, в обеих верхних зонах появились только спустя добрых десять лет. Пять нижних приписываются главному мастеру Тифенброннского алтаря, три верхних – мастерской Михеля Эрхарта. После последней ре-

Дарохранительница ▶

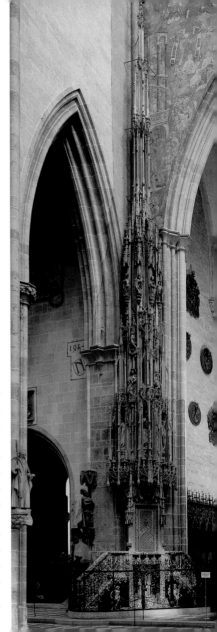

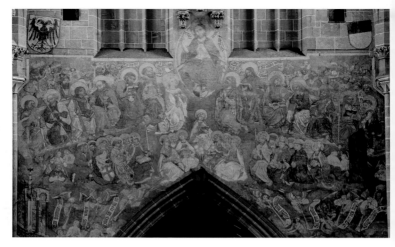

▲ *Изображение Страшного Суда над аркой хора*

ставрации деревянные фигуры снова засверкали блестящими красками как в первоначальном исполнении.

На консоли с пилястрой, где изображены гербы, преклоняет колени, обращаясь с молитвой к дарохранительнице, **монументальная фигура** [12] умершего в 1381 году бывшего бургомистра Ганса Эингера, получившего прозвище Хабфаст. Эта работа, вероятно, взята из первой, более простой дарохранительницы.

Настенная фреска [13] Страшного Суда над аркой хора была выполнена в 1470/71 годах главным образом с использованием фресковой техники. Работа приписывается ульмскому художнику Гансу Шюхлину. Композиция имеет грандиозную структуру: господствуя, возвышаясь над собственным полем изображения, на троне восседает как мировой судья Христос с миндалевидным венчиком. К его ногам преклоняют колени с прошением Дева Мария и пророк Иоанн Креститель, сбоку его восседают двенадцать апостолов, а за ними пророки, короли и жрецы Старого союза. Далее ниже появляются святые Нового союза с группой из семи святых дев в центре над замком арки хора. В надсводных частях арки со стороны арки хора видны трубящие и сзывающие на суд ангелы. Слева всходят по ступеням в башню

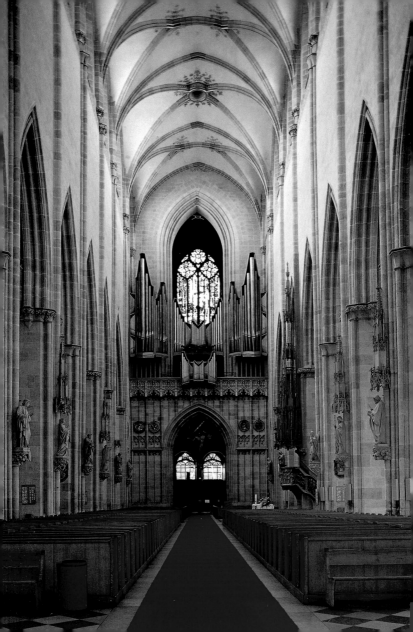

усопшие, в то время как справа проклятые изгоняются дьяволом в пропасть ада.

Триумфальный крест [13] на арке хора является копией попавшего в монастырскую церковь Виблингена оригинала приблизительно в 1500 году из мастерской Николауса Векмана.

Еще к концу 14 века принадлежит великолепная, высеченная из замкового камня арки хора композиция с изображением ангела со скрещенными инструментами (молот и клещи), а также с короной победы.

Картина с изображением вечери [13] на алтаре перед решеткой хора нарисована в 1515 году Гансом Шёйфелином-страшим фон Нёрдлингеном.

У входа хора справа сегодня стоит оригинал **фигуры распятого Христа [14]** Ганса Мульчера из западного портала.

Помещение хора

Хор значительно ниже, чем средний неф. Он почти имеет пропорции парлерского зала. Определяющим для впечатления от помещения является закругляющаяся в пропорции 5/10 апсида алтаря.

Здесь сохранились шесть из средневековых **оконных витражей**. Четыре приблизительно 1400 года [**15, 18, 19, 20**] отличаются ковровоподобным, формальным или цветовым сочетанием фигур и архитектурных произведений. В противоположность этому, витражи более позднего периода, созданные приблизительно в 1480 года в страсбургской мастерской Петера Хеммеля фон Андлау оконные стекла для восточных и северно-восточных окон в восточной части [**16, 17**] отличаются более сильным разделением зон с фигурами и балдахинами и более пространственным оформлением отдельных сцен, а также более прохладными тонами красок. Оконные витражи более раннего периода неоднократно реставрировались и, прежде всего, в нижних рядах полностью заменены. Темы охватывают библейские события и предания о святых.

Северо-восточные окна [**15**] в северной части посвящены жизни обоих Иоаннов. В верхней половине видна история Иоанна Крестителя со сценами крещения Иисуса и проповедь, трапеза Герода, а также обезглавливание и погребение Иоанна. Нижняя половина окна посвящена преданию о евангелисте Иоанне. На отдельных картинах изображено: Иоанн, который пьет чашу с ядом, его бичевание, Иоанна пытают в кипящем масле, его видение относительно Патмоса и развития Друзианы.

Трапеза Герода, фрагмент витража хора с изображением Святого Иоанна ▶

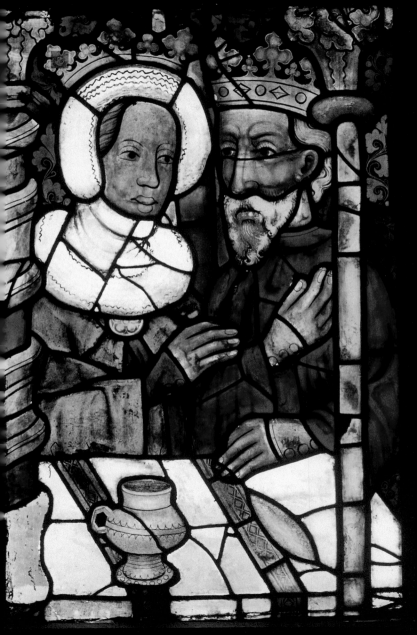

Оконный витраж лавочников [16] (слева от центра) был выполнен на пожертвования гильдии лавочников Ульма. В нижней половине изображено родословное дерево Иисуса. От спящего Исаия берет свое начало корень Иессея с царями и пророками в качестве его предков. Сверху изображения восседает на троне Дева Мария с младенцем Иисусом. Над ними слева видны сцена возвещения о рождении Иисуса и справа сцена встречи Девы Марии со святой Елизаветой. На верхней половине окна показаны картины с сюжетом «Рождество Христово»: рождество и обрезание Иисуса, над ними поклонение царей и изображение Иисуса в храме. В качестве оригинала изображения послужили гравюры Мартина Шонгауэра.

Оконный витраж городского совета [17] в центре хора в нижнем ряду сбоку герба города Ульма имеет изображение покровителей церкви Антониуса, Винценца и Мартина. В тематическом отношении окно посвящается времени страстей Христа и Пасхе. В нижней половине витража дважды изображены три сцены: искушение Иисуса, ханаанская женщина и исцеление одержимого, а также вступление в Иерусалим, попытка побить камнями и раздача пищи пяти тысячам. В верхней половине витража масштаб фигур увеличивается, и изображение сцен полностью растягивается на ширину витража: Воскресение и Вознесение Христа.

Витраж Анны и Марии [18], справа от центра, является старейшим сохранившимся витражом собора. Он был оформлен в 1390 году на пожертвования гильдии ткачей. Более двадцати малых сцен читаются ряд за рядом сверху вниз. В верхней половине: отвержение жертвы Иоахима, ангел возвещает Иоахиму и Анне о родах Марии и встрече у Золотых ворот, роды Марии, ее хождение в храм и Мария как Дева в храме за ткацким станком, чудо-посох, Мария и Иосиф за работой, обручение и Мария за молитвой. В нижней половине: возвещение о рождении Иисуса, встреча Марии с Елизаветой, явление ангела к Иосифу и рождение Христа, поклонение царей, бегство в Египет и убийство детей в Вифлееме. Нижний ряд совершенно новый.

Следующий в направлении к югу витраж также выполнен на пожертвования ткачей. На нем показаны **пять радостей Марии** [19], снизу вверх: рождение Иисуса, поклонение царей и представление в храме, смерть Марии и встреча ее на небесах.

Так называемый **оконный вираж с изображением медальонов** [20] с четырьмя сценами из Евангелия о времени Поста относится также как и оконный витраж с изображением радостей Марии, уже к началу 15 века. Рассма-

Богородица, изображенная на витраже
лавочников в хоре ▶

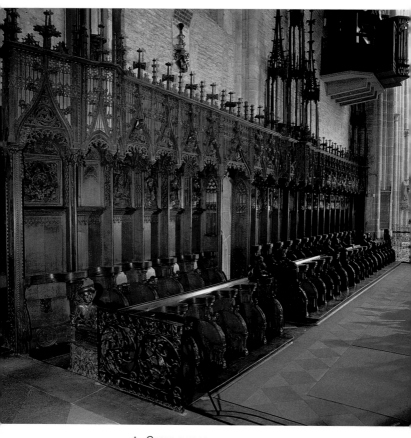

▲ *Скамья хора, женская сторона*

тривая снизу вверх, мы видим сцены Христа и самаритянку, раздачу пищи пяти тысячам, попытку побить Христа камнями и воскрешение Лазаря. В 1954/56 годах Ганс Готфрид фон Штокхаузен создал три новых витража на темы крещения, дел милосердия и семь церковных картин.

Высочайший художественный уровень имеют **скамейки в хоре** [21—23], которые ограждают помещение хора с трех сторон. Работа была выполнена

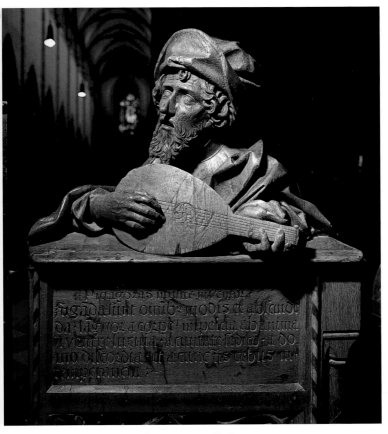

▲ *Скамья хора, Пифагор*

Йоргом Сюрлином старшим в 1469-1474 годах. Как подрядчик он четыре раза оставил свой знак на скамейках. Ему принадлежат общий четко расписанный проект и столярные работы. Резные работы в отношении фигур он распределил среди нескольких скульпторов. Теологическая программа изображений восходит определенно к представителям ульмского раннего гуманизма.

Известные бюсты на боковушках скамеек в большинстве случаев являются собственноручными работами ульмского резчика по дереву Михеля Эрхарта. На них видны образы из языческих древних времен. С южной стороны [21] и на трехместной скамейке [22], пробной работе Сюрлина в рамках всего заказа, изображены десять вещих жриц – ясновидящих древних времен. С северной стороны [23] находятся изображения восьми греческих и римских поэтов, философов и ораторов. С запада на восток видны Вергилии – часто ошибочно представляются как автопортрет Сюрлина, Секундуса, Квинтилиана, Сенеки, Птолемея, Теренса, Цицерона и Пифагора. За необычайно живыми изображениями явно кроются портреты тогдашних ульмских жителей.

На обратной стороне скамеек следует продолжение всей темы в двух рядах в рельефе с полуфигурами. Как было принято в старину, снизу на панелях, выше сидений следуют изображения представителей Ветхого Завета и над ними, на изогнутых фронтонах балдахина, образы Нового Завета (среди прочих апостолы), а также святые угодники (чаще всего святые мученики и мученицы). Снова разделение: женщины на южной стороне, а мужчины - на северной стороне. На множество восхитительных фантазий наводят фигурки и задорные образы на подлокотниках и на подпорках для головы под сиденьями.

Венцом оформления некогда был изготовленный по заказу в 1473 году столяром Сюрлином и скульптором Эрхартом **алтарь хора**. Вместе с другими алтарями он стал жертвой разрушений во времена иконоборчества. Сегодня на его месте находится один из немногих спасенных частных алтарей [24]. На пожертвования патрицианской семьи Хутца он был изготовлен в 1521 году в мастерской ульмского художника Мартина Шафнера. Изображена родня Марии. В то время как фигуры и орнаментика на ковчеге для хранения святых мощей, выполненного в мастерской Николауса Векмана, относятся еще полностью к позднеготическому искусству, а в живописи Шафнера уже полностью развит ренессанс

Часовни

Большинство из некогда существующих 47 **частных алтарей** располагались у колонн продольного нефа и стен боковых продольных нефов. Только три семейства имели отдельно сооруженные часовни: Бессереров и Нейтхартов – сбоку хоров, Ротов – у южного бокового продольного нефа (обрушился в 1817 году).

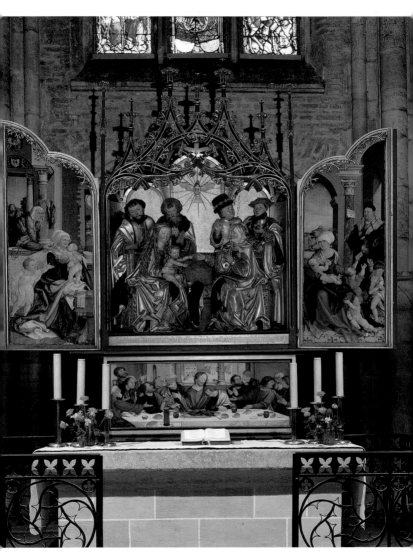

▲ лтарь хора

На южной стороне хора расположена **часовня семейства Бессереров** [7], маленькая частная часовня патрицианской семьи. Пожертвования на нее были внесены в 1414 году, однако она было построена только 15 лет спустя. Оконные витражи времен сооружения относятся к самому лучшему, что было создано во времена Мульчера и Мозера. Они были изготовлены в мастерской ульмского художника и художника по стеклу Ганса Акера.

Пять оконных витража изящного маленького хора открывают нашим глазам историю искупительного подвига Христа. Серия изображений начинается на левом витраже, на северной стороне; их следует рассматривать сверху вниз. В 1964/65 годах шесть оконных стекол были заменены Штокхаузеном на новые.

История сотворения мира стоит в начале: Бог-Отец на небесном троне, падение Люцифера, разделение Света и Тьмы и создание четырех стихий, растений и небесных светил. Сотворение птиц и рыб, а также первых людей – это было оформлено заново.

В окне, сюжеты на котором посвящены мотивам Ветхого Завета, изображено грехопадение и изгнание из рая, братоубийство Каина и ковчег Ноя, три ангела у Авраама и Сары, а также жертва Авраама. Оба оконных стекла с изображением Моисея оформлены заново.

Оконный витраж, посвященный детству Христа, включает эти сцены: возвещение о рождении Иисуса, встреча Девы Марии со святой Елизаветой, рождение Христа, поклонение царей, изображение в храме и убийство детей, двенадцатилетний Иисус в храме (оформлено заново) и вступление в Иерусалим.

На окне, посвященном страстям Христа, показано: омывание ног и вечеря, молитва у горы Елеонской и пленение, Иисус перед Пилатом и отречение Петра (оформлено заново), бичевание и Коронование.

На последнем окне справа продолжается цикл страстей Христа с несением Креста и распятие, а также захоронение. Затем следуют воскресение Христа, Noli me tangere (воскресший встречает Марию Магдалину в Гефсиманском саду), вознесение, троица и смерть Марии.

В отличие от большого использования оконных витражей хора почти полностью уходит на задний план его архитектурное обрамление. При плотной последовательности одно изображение примыкает к другому. Скрупулезное выполнение рисунков и использование всех технических хитростей для при-

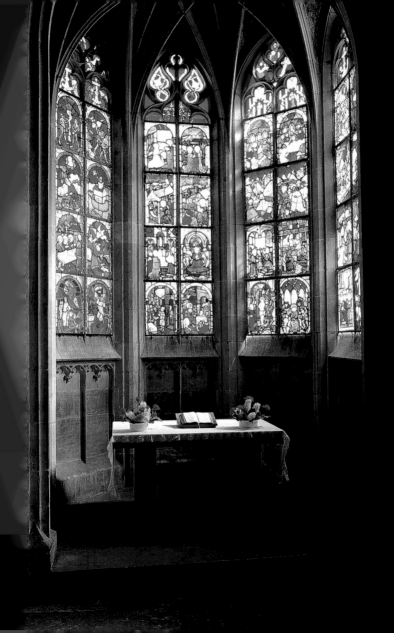

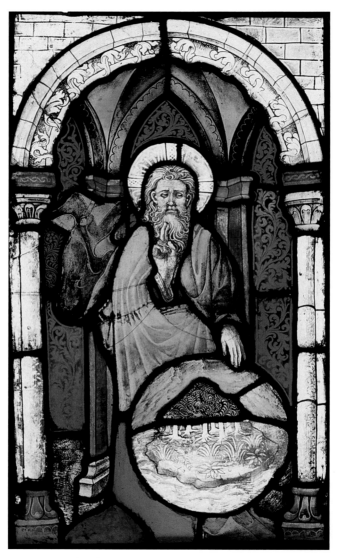

▲ *Бог-Отец, оконный витраж в маленьком хоре часовни Бессереров*

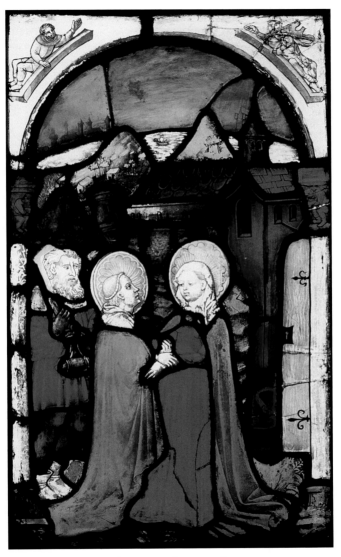

▲ *Встреча Марии с Елизаветой, оконный витраж в маленьком хоре часовни Бессереров*

дания колоритности обеспечивает зрительный эффект картинам, выполненным на дереве. При этом соразмерное включение фигур и произведений архитектуры, света и задних планов способствует достижению сияющего, первично подобранного, чистого колоритного эффекта закрытых площадей. – Показ библейских сюжетов завершается на большом южном оконном витраже многофигурным изображением Страшного суда.

Очень выразительное изображение распятия на южной стене часовни было создано в конце 15 века в мастерской Михеля Эрхарта.

Вход в **часовню семейства Нейтхартов** [6] расположен на восточном конце бокового продольного нефа. В часовне сохранились все три алтаря с их позднеготическими ретаблами. Среди оконных витражей особенно можно выделить витраж с изображением Георга, выполненный приблизительно в 1440 году Гансом Акером, соответственно его мастерской. Передняя из трех неправильных частей свода между двумя подпружными арками часовни находится на нижнем этаже северной башни хора. Настенные фрески заимствованы из бывшего главного алтаря Ульмской церкви Венген, в 1495/98 годах Бартоломеем Цейтбломом.

На нижнем этаже южной башни хора, в настоящее время **часовня семейства Конрада Сама** [8], прежде находилась ризница. На стенах часовни имеются фрески, выполненные Б. Цейтбломом и М. Шафнером. Маленький домашний алтарь, относящийся приблизительно к 1480 году, содержит вырезанные по дереву композицию распятия и сцены страстей Христа. Также и оконный витраж, выполненный Штокхаузеном, (1957 год) посвящен теме страстей Христа.

Боковые продольные нефы

Особые впечатления от интерьера Ульмского собора оставляют боковые продольные нефы с их только приблизительно в 1502/07 годах добавленными стройными круглыми колоннами и богатыми сетчатыми сводами.

В южном боковом продольном хоре, в восточной части, под фрагментарным балдахином находится **купель** [25]. Его тематика объединяет библейское со светским: сверху изображения пророков и царей из Ветхого Завета, в том числе гербы империи и курфюрстов, которые указывают на значение крещения в соборе для права на членство в приходе.

У основания восточной круглой колонны помещена выполненная в единой композиции с этим **чаша со святой водой** [26].

Поклонение царей, оконный витраж маленького хора в часовне Бессереров ▶

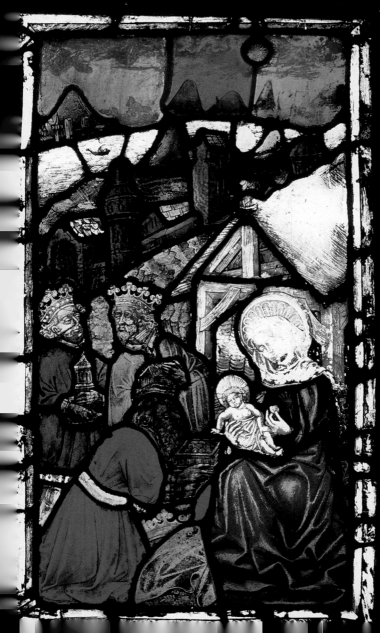

На восточной стене южного бокового продольного нефа сохранились остатки каменного углубленного в стену **ковчега для хранения святых мощей патрицианского семейства Каргов** [27]. Несмотря на злостное изуродование во времена иконоборства, он все еще является ценной работой со знаком Ганса Мульчера и датирована 1433 годом: перед удерживаемой ангелами, позолоченной драпировкой когда-то стояли три фигуры святых с Девой Марией в центре; две других были прислонены к сторонам оконных ниш. Фигурки ангелов и декоративные буквы надписи по краям позволяют почувствовать высокое качество работы. Железные серьги дверной петли по краям слева и справа указывают на прежнее крыло алтаря.

Особенностью собора являются 134 таблички с именами усопших. Это памятники 15-18 веков для отдельных усопших из знатных семей.

На западной стороне южного бокового продольного нефа **камень Парлера** [28] (приблизительно 1380/90 годов) напоминает о достойных уважения первых архитекторах собора. На нем изображены монограммы художника (верстатка на табличке), а также сбоку креста два молотка каменотеса.

На восточной стене северного бокового продольного нефа находится **эпитафия** архитектора собора Маттеуса Энзингера, умершего в 1463 году.

Легко окинуть взглядом остатки средневековой живописи по стеклу в продольном нефе. Так называемый **оконный витраж семейства Марнеров** над порталом с изображением страстей Христа (северо-восточный портал) [3] с композицией Креста, судя по надписи на стене, было выполнено на пожертвования, в том числе в 1408 году семейством Марнеров, потомственными ткачами шерсти. Он, предположительно, вышел из той же мастерской, что и оконный витраж хора с изображением медальонов. Другие остатки средневековых оконных витражей находятся в **вестибюле северного бокового продольного нефа**. В 1994/95 годах они были по-современному обрамлены: над западным входом, так называемыми купольными воротами четыре «virgines capitales» (имена святых дев-великомучениц старой церкви): Катарина, Маргарета, Дорофея и Барбара (головы на изображении реставрированы), а также с характерными физиономиями апостолов Якова старшего и Филиппа. Поразительно живыми в отношении выражений лиц на изображениях выглядят малые атланты, дети и юноши в завершающих композицию архитектурных произведениях, предшественники соответствующих образов на оконных витражах часовни семейства Бессереров.

Им сродни также и оконные стекла и образами святых Николауса, Эгидея и Михаила в восточной части северного оконного витража вестибюля. Пожалуй, прямо из мастерской Ганса Акера вышли оконные витражи над **главным порталом** [1] с циклом страстей Христа, витражей с изображением святых и гербов, приблизительно в 1440 году.

На высоко расположенных **оконных витражах среднего нефа** сохранились изображения, выполненные на пожертвования четырех гильдий в приблизительно 1465/70 годах: портных, плотников (композиция Креста), рыбаков и кузнецов. Здесь окна только отчасти имеют витражи.

После войны появились несколько **новых оконных витражей**. Рассмотрим их сначала в южной части с запада на восток:

В южном вестибюле в его западной части находятся **Израильский оконный витраж**, выполненный Гансом Г. фон Штокхаузеном, а также два оконные витражи, выполненные Петером-Валентином Фейерштейном, на темы обета и исполнения (все в 1985 году). В южном боковом продольном нефе один за другим следуют оконные витражи на темы искушения Христа, выполненные Клаусом Вальнером (1965), над Большим порталом Девы Марии (юго-западный портал) [5], **успение**, выполненные Вольфом-Дитером Колером (1962), **проповедь, исцеление людей и умиротворенное общество**, все три принадлежат Петеру-Валентину Фейерштейну (1981/83), **свобода**, автор Ганс Г. фон Штокхаузен (1958), **угроза миру**, автор Йоханнес Шрайтер (2001), **оконный витраж невест** над порталом Страшного Суда [4], автор Вильгельм Гейер (1953) и в заключение – **Конец света**, автор Й. Шрайтер (2001). Ганс Г. фон Штокхаузен создал также **оконный витраж, посвященный святому Мартину**, в башне за органом (1963/64). **Оконный витраж, посвященный возвратившимся на родину**, в северной боковом продольном нефе над Малым порталом Девы Марии (северо-западный портал) [2] является работой Вольфа-Дитера Колера (1959).

Литература

Ingrid Felicitas Schultz, Beiträge zur Baugeschichte und zu den wichtigster Skulpturen der Parlerzeit am Ulmer Münster, Ulm und Oberschwaben 34 1955, S. 7–38.

Alfred Schädler, Die Frühwerke Hans Multschers, in: Zschr. f. Württemberg. Landesgesch. 14, 1955, S. 385–444.

Armin Conradt, Ulrich von Ensingen als Ulmer Münsterbaumeister und seine Voraussetzungen. Diss. Phil. Freiburg i. Br. 1959 (Msch.).

Luc Mojon, Matthäus Ensinger (Berner Schr. zur Kunst 10), Bern 1967.

Wolfgang Deutsch, Jörg Syrlin d. J. und der Bildhauer Niklaus Weckmann, in Zschr. f. Württemb. Landesgesch. 27, 1968, S. 39–82.

600 Jahre Ulmer Münster. Festschrift. Hrsg. Eugen Specker und Reinhard Wortmann. Ulm 1977, 2. Auflage 1984.

Hans Koepf, Die gotischen Planrisse der Ulmer Sammlungen (Forschungen zur Geschichte der Stadt Ulm 18), Ulm 1977.

Reinhard Wortmann, Das Ulmer Münster (Große Bauten Europas 4), Stuttgart 1972, 4. Auflage 1998.

Erhard John, Die Glasmalerei im Ulmer Münster, Ulm 1989.

Hartmut Scholz, Die mittelalterlichen Glasmalereien in Ulm (Corpus vitrearum medii aevi, Deutschland Bd. I, 3), Berlin 1994.

Thomas Richter, Das »Weltgericht« am Chorbogen des Ulmer Münsters, in: Jahrbuch der Staatlichen Kunstsammlungen in Baden-Württemberg, 35, 1998 S. 7–42.

Ульмский собор
Федеральная земля Баден-Вюртемберг
Еванг. соборный приход Ульма
Администрация церковного прихода Ост, Мюнстерплац, 21, 89073 Ульм

Телефон: 0731/37 99 45 13 · Телефакс: 0731/37 99 45 15
Интернет: www.muenster-ulm.de

Фотографии: Райнхольд Армбрустер-Майер, Ульм: фотография на титульной странице, страница 4, 7, 17, 20, 21, 27. – Бернд Кеглер, Ульм: страница 3. – Райнхард Вортман, Тюбинген: страница 9, 23, 25, 32, 33, 35. – Издательство: Edm. von König-Verlag (фото: Райнхольд Майер): страница 13, 18, 19, 29, 31, 40. – Архив еванг. соборного прихода Ульма: страница 15, 26.
Печать: F&W Mediencenter, Kienberg GmbH

Фотография на титульной странице: *фотография собора с воздуха с северо-западной стороны*
Обратная сторона: *Распятый Христос на западном портале, Ганс Мульчер, 1429 год*

План

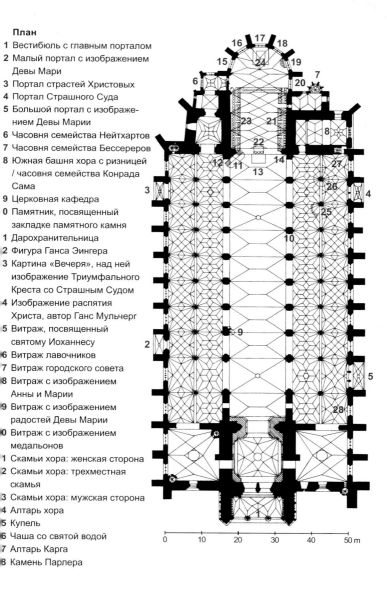

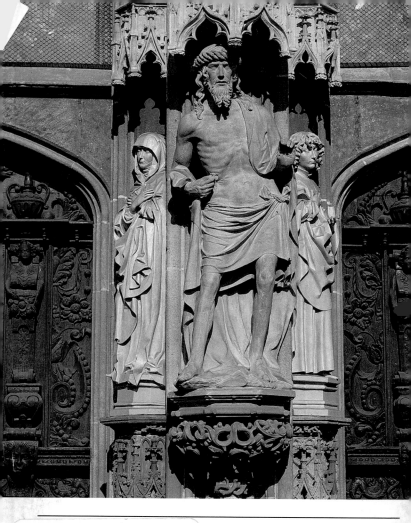

ТЕЛЬ № 286
11 · ISBN 978-3-422-02312-3
verlag GmbH Berlin München
raße 90e ·80636 München
rer.de